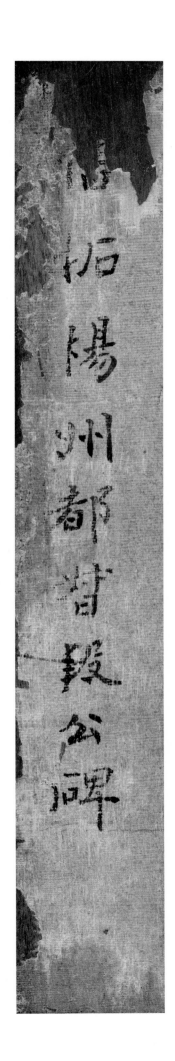

拓陽州都督段公碑

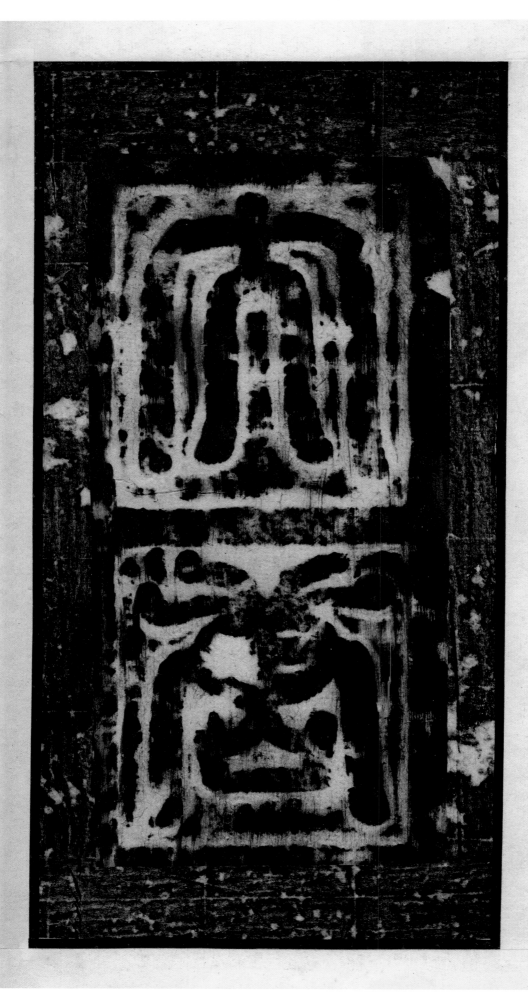

段志玄碑

翰墨撷英 中國碑帖集珍

小嫏嬛館 編

浙江人民美術出版社

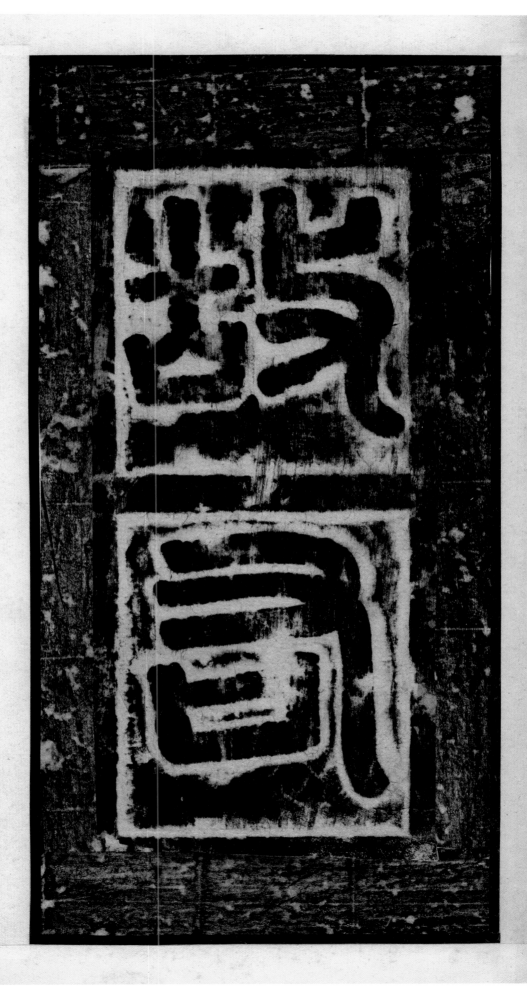

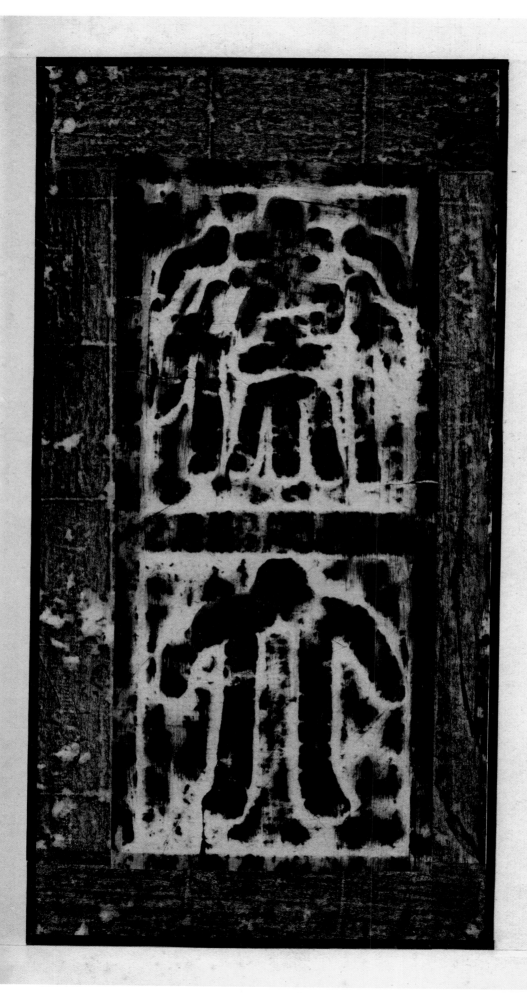

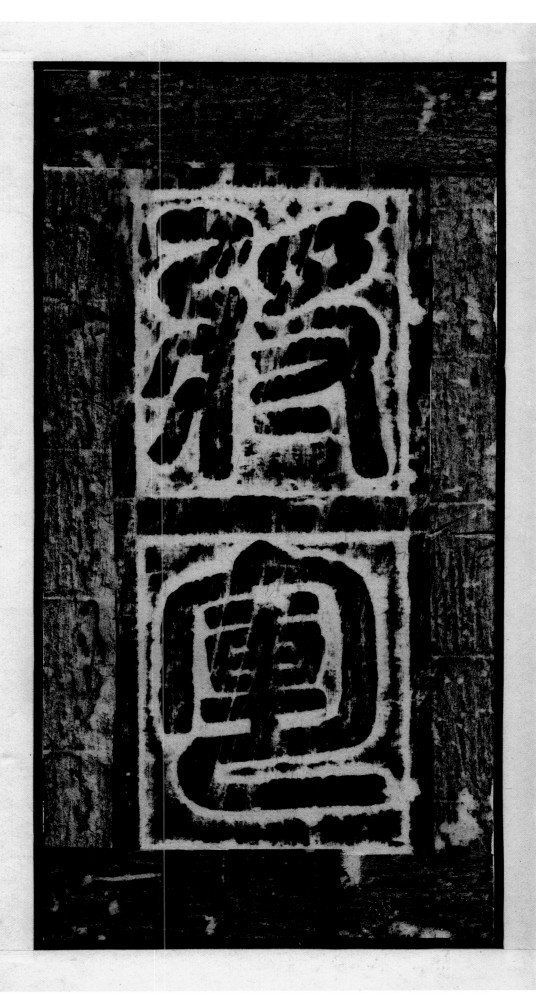

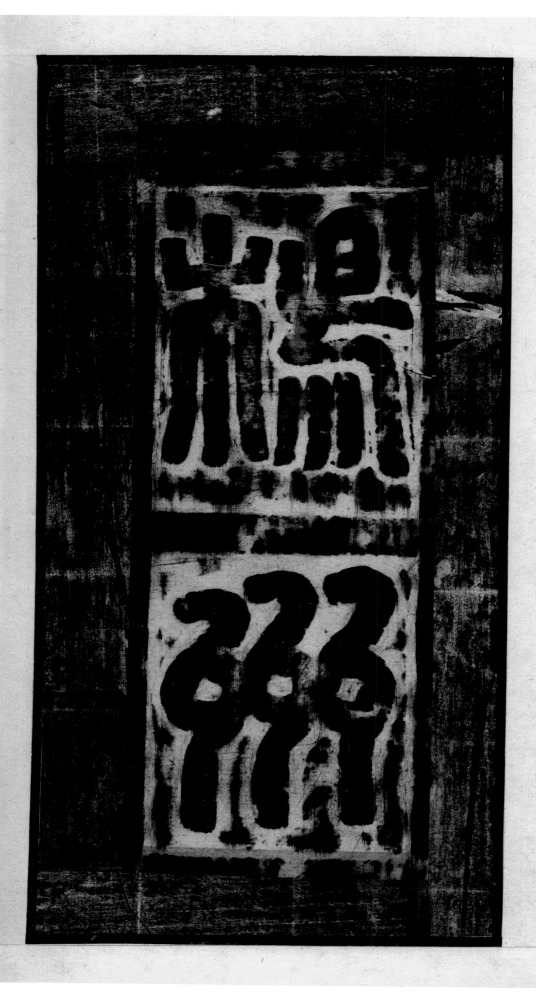

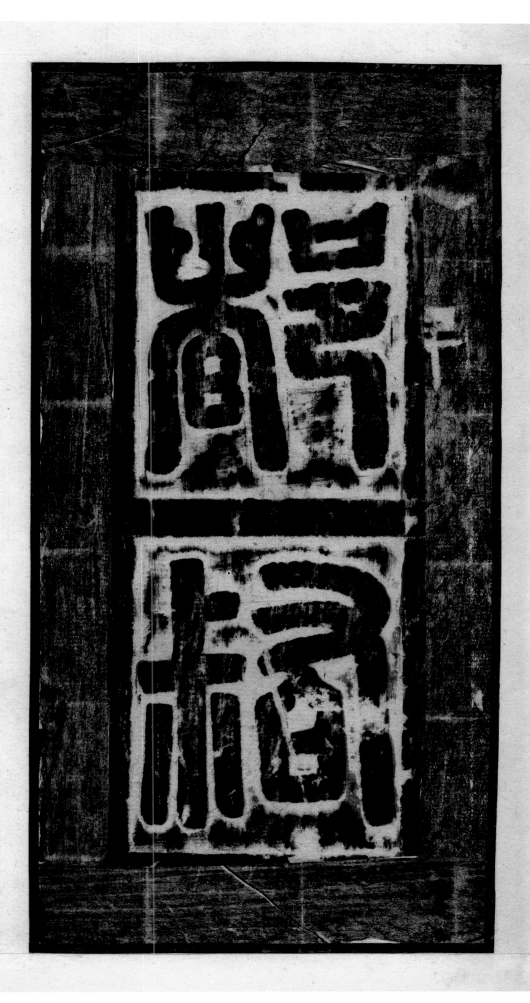

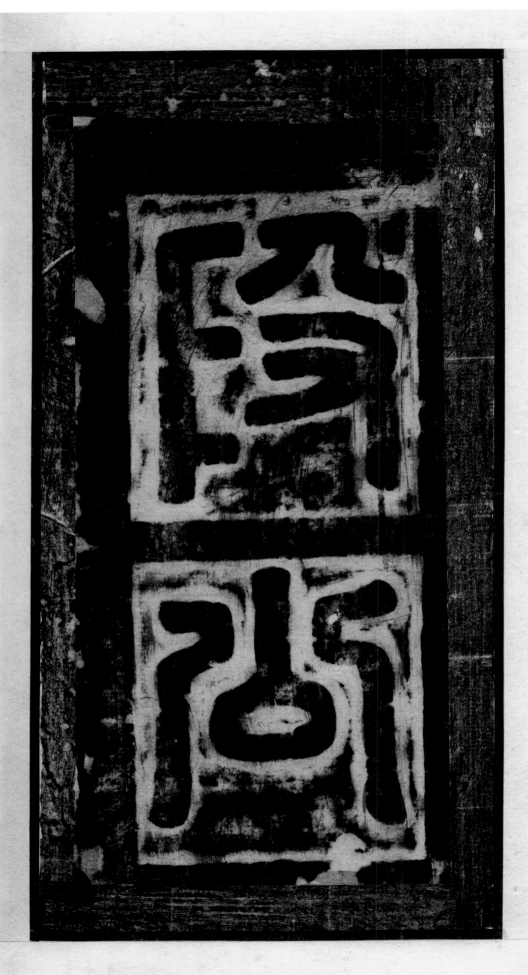

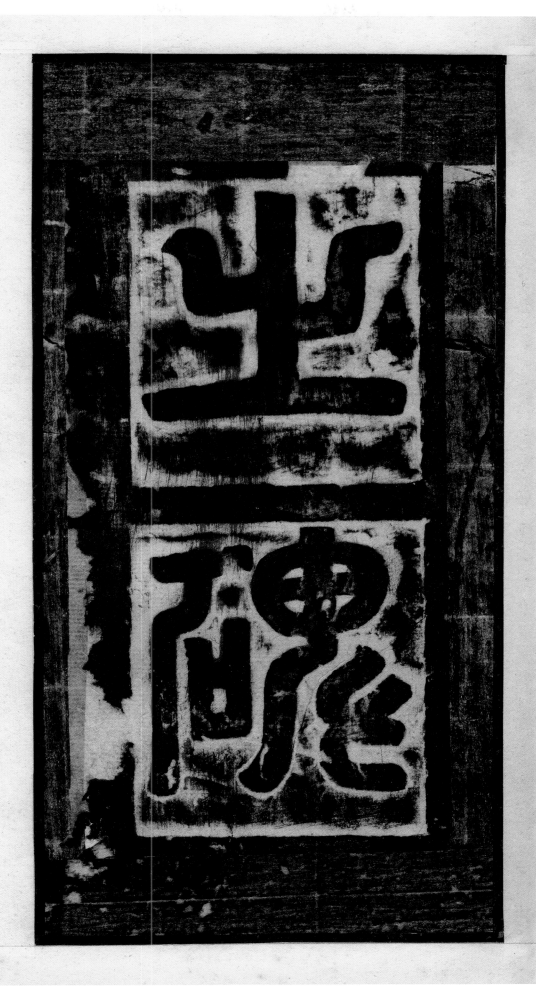

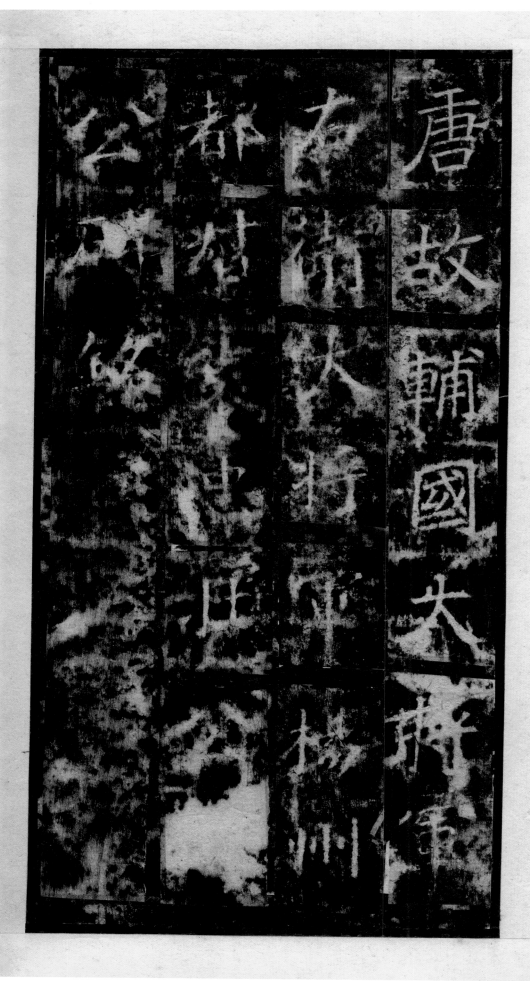

 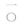

唐故輔國大將軍

右武衛大將軍楊州

都督□□□□□

公□□□□□□

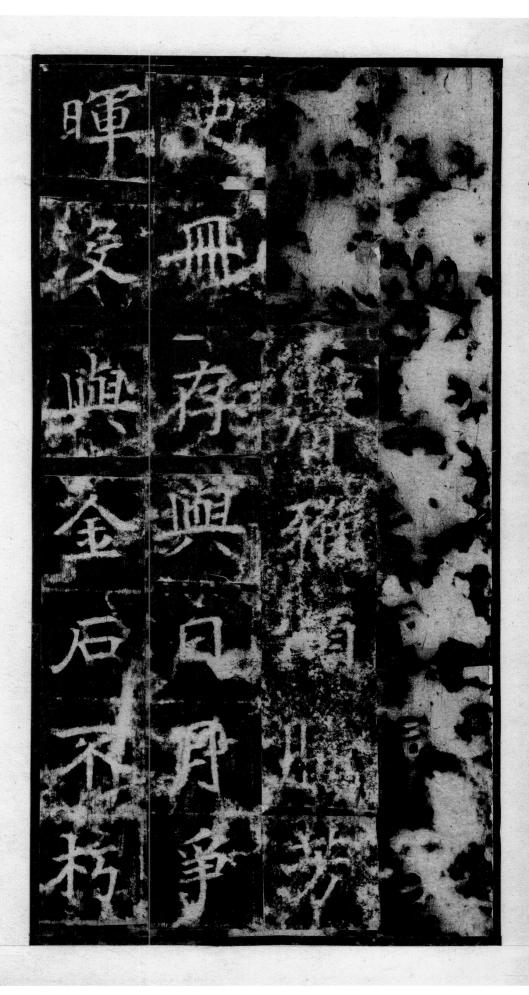

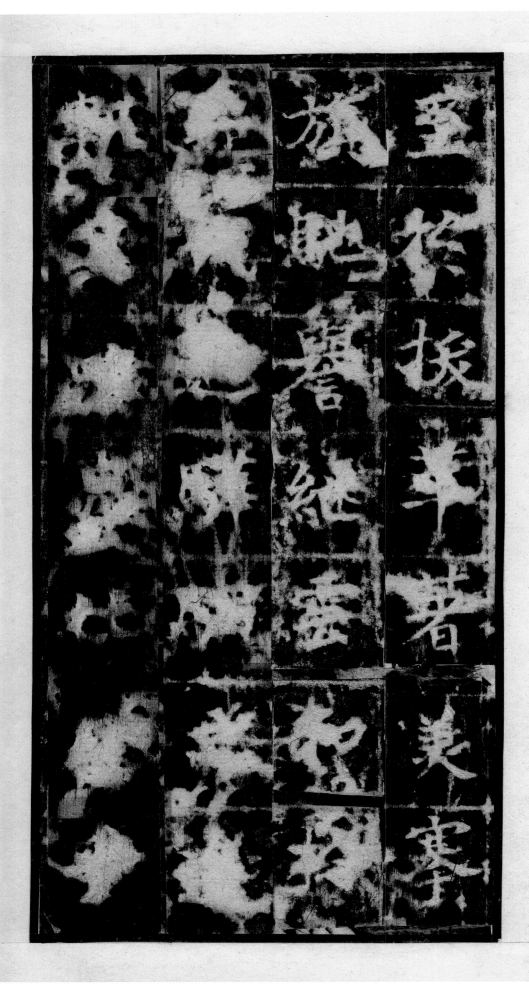

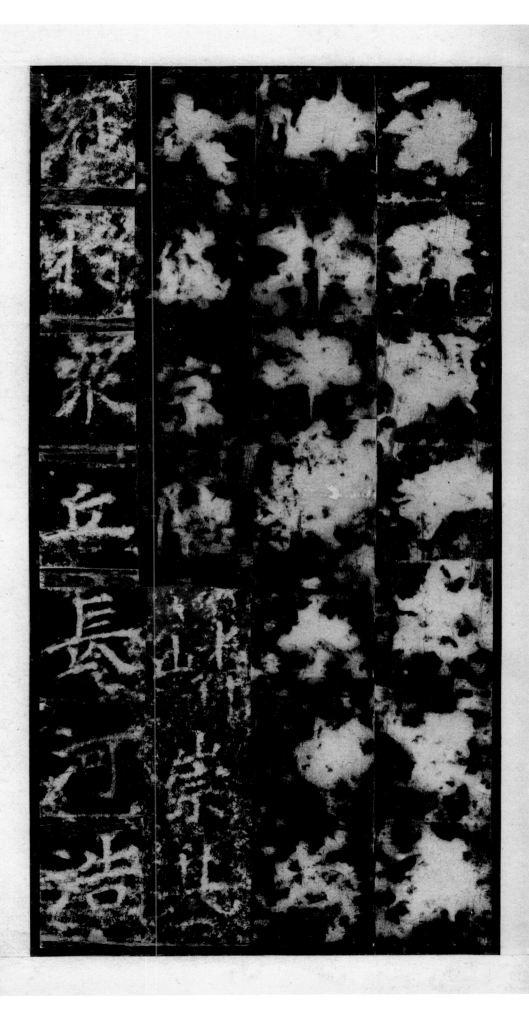

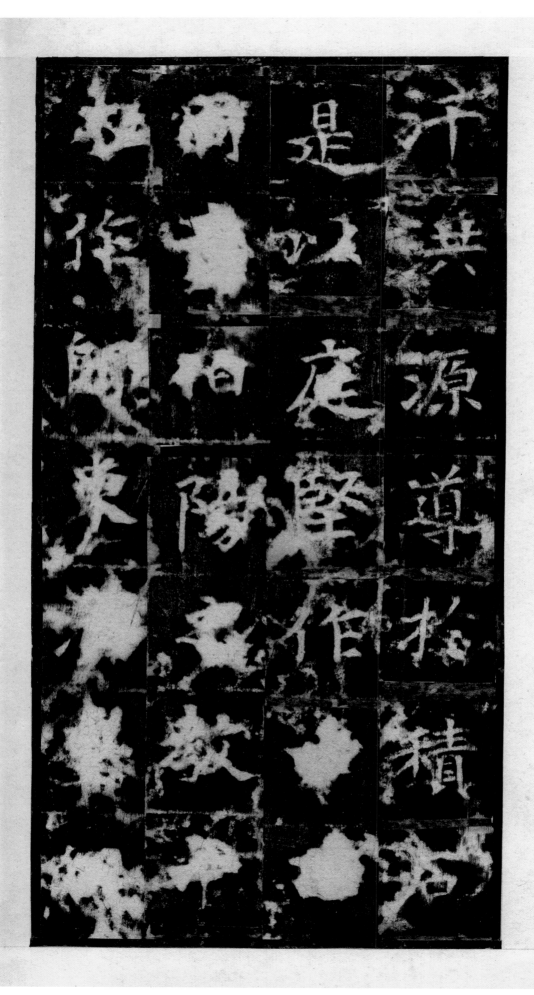

州諸軍事諡侍公　公贈送州都督　常侍益郡縣開國　良素硬邾散騎

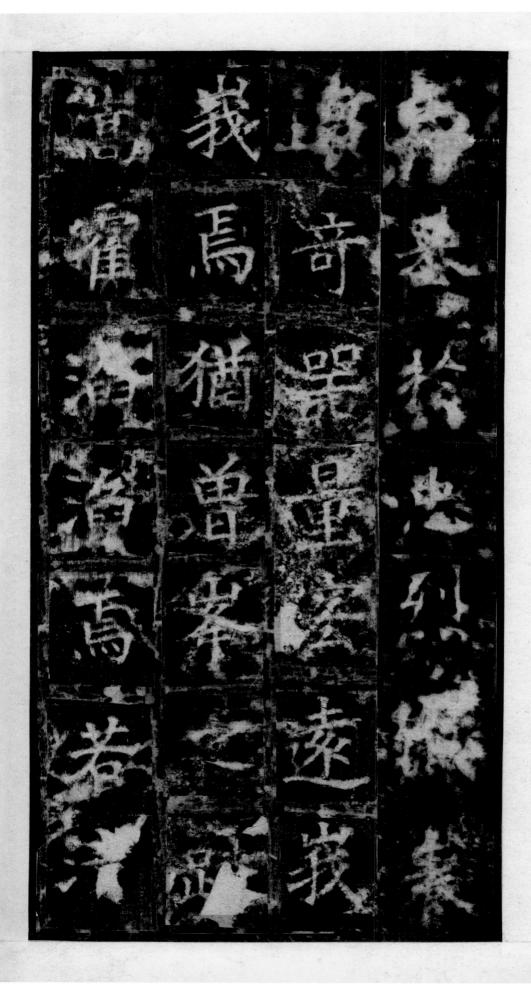

帝基於忠列,俟秦

邁奇異量容遠巖

羲焉猶曾案之

萬雈濬潑焉者汗

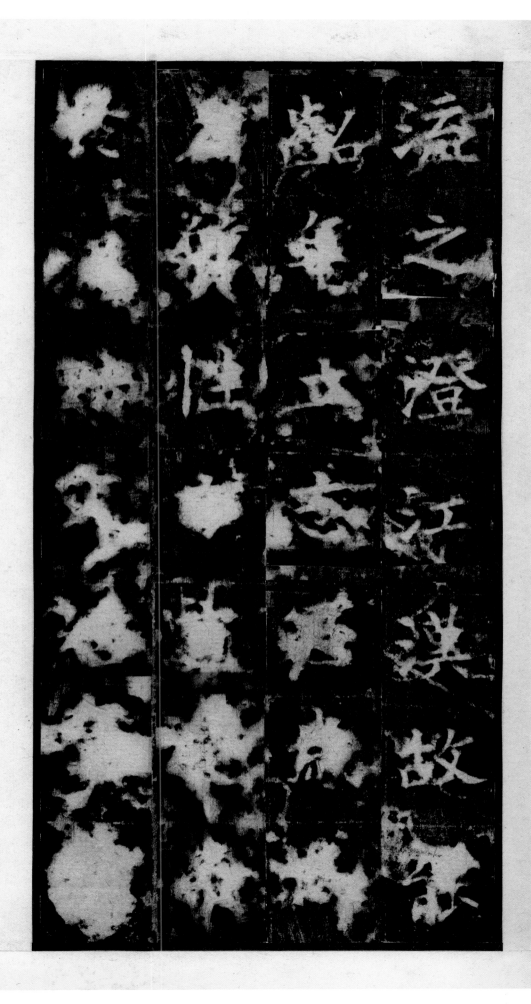

流之澄江漢故

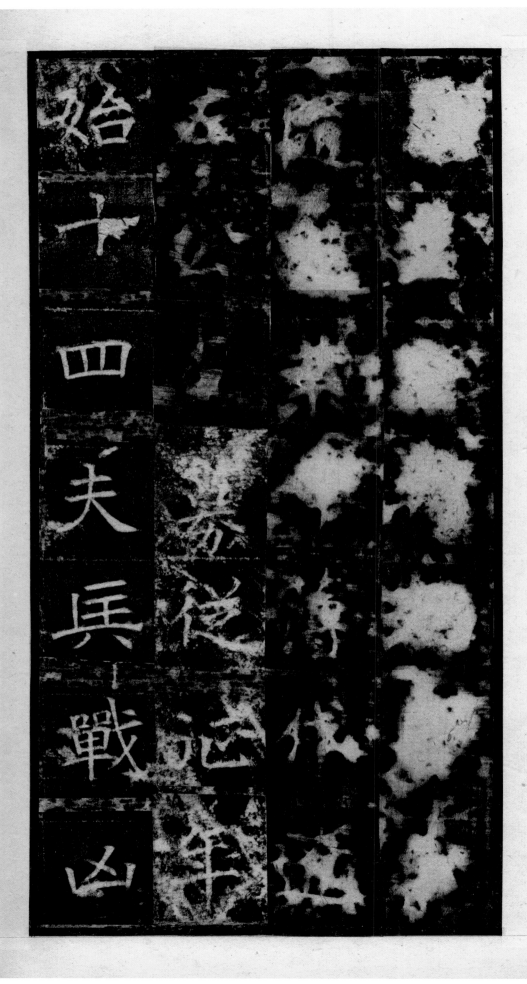

始
十
四
夫
兵
戰
凶

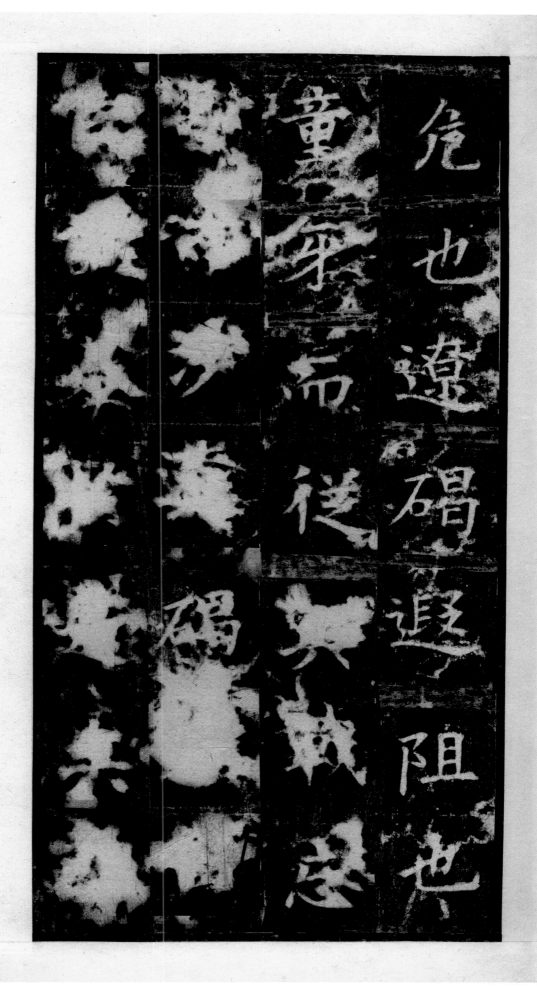

危也遼碣
遮阻也

童宇而從
吳戴忩

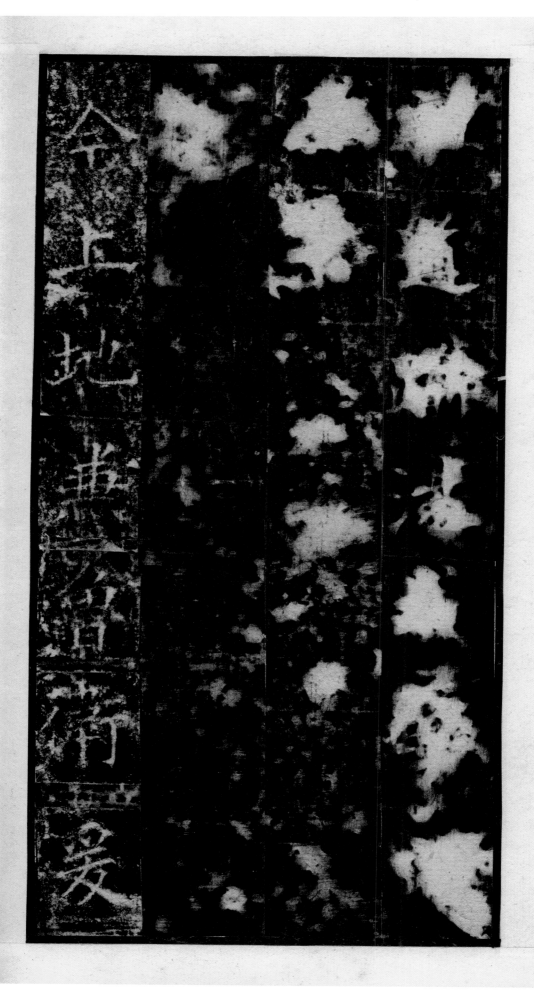

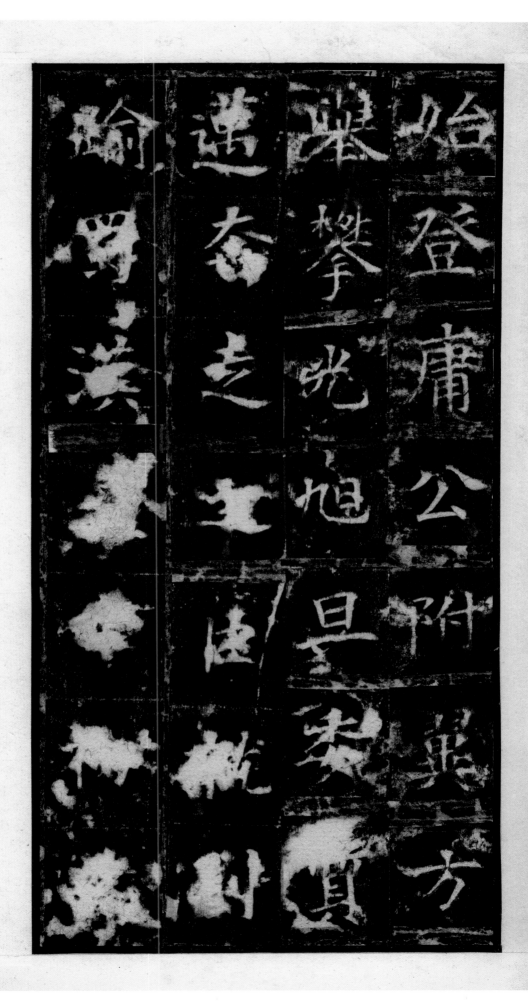

始登庸公附衆方

舉攀兆旭旦爽員

逸太志王

喻漢

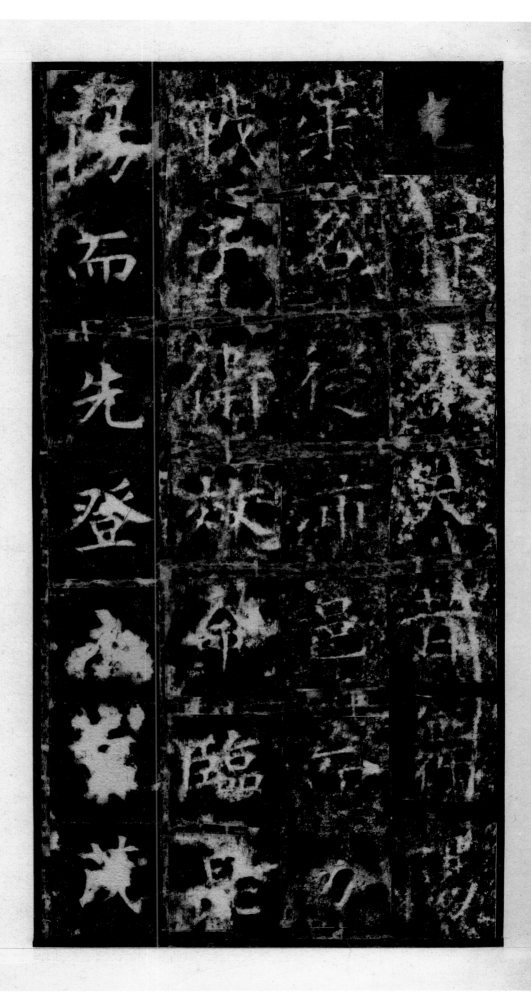

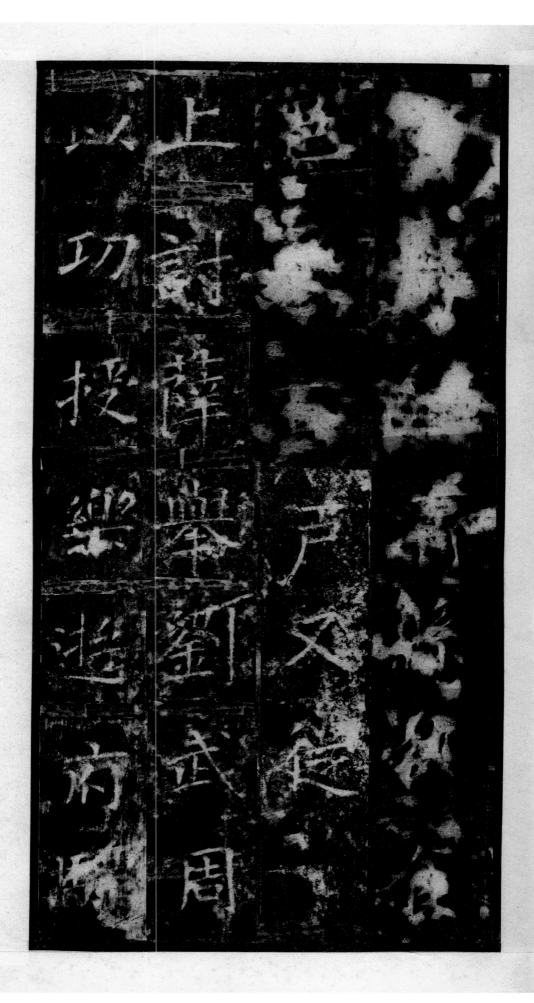

上討薛舉劉武周

以功授樂遊府

尸文使

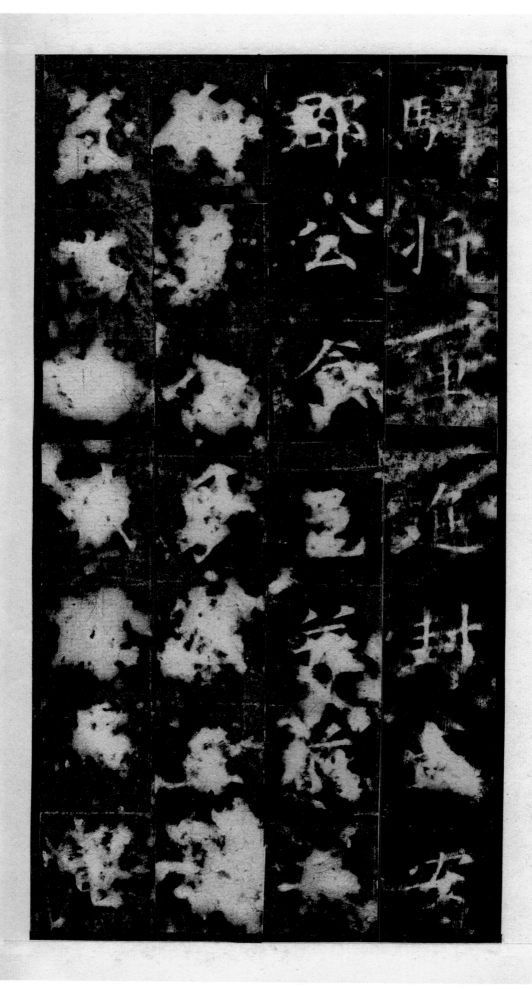

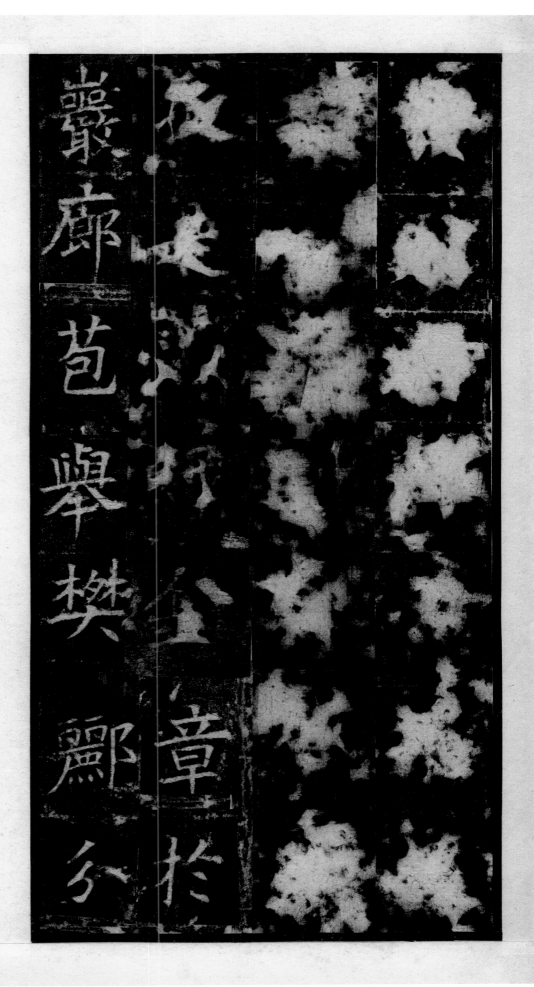

嶽廊苞舉樊鄜兮

夜是　　章於

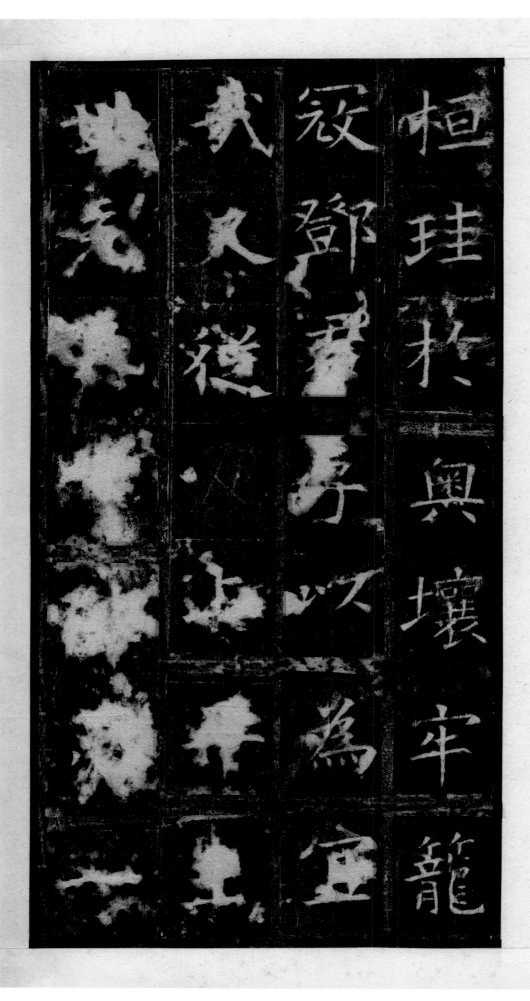

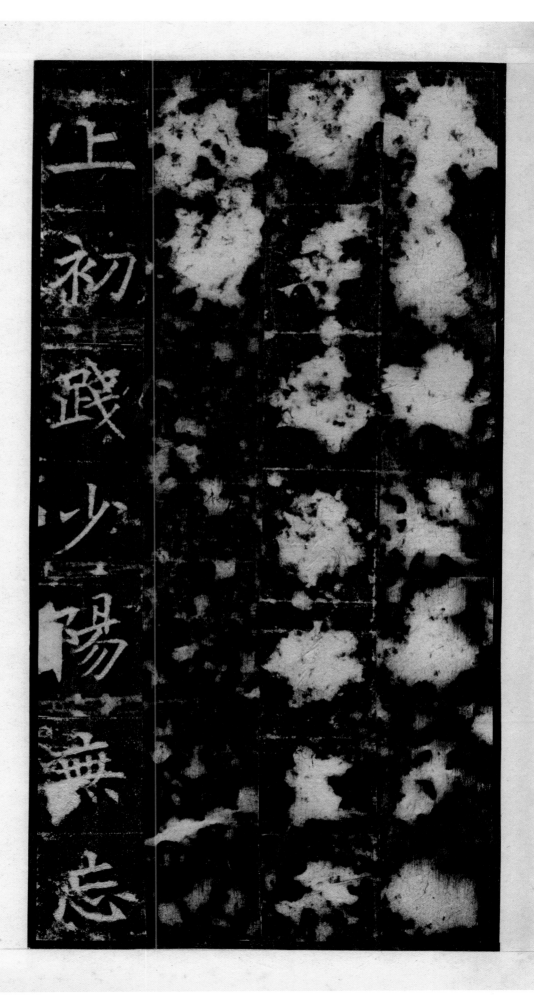

上初踐少陽無忘

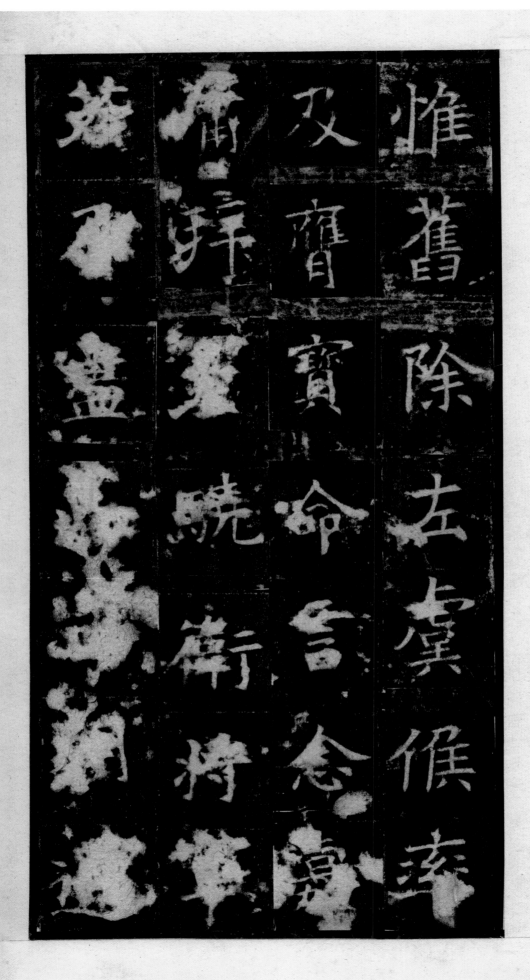

惟舊除左虞候奏

及齊寶命言念寶

庶拜下量曉衛將軍

慈□盧□□□□道

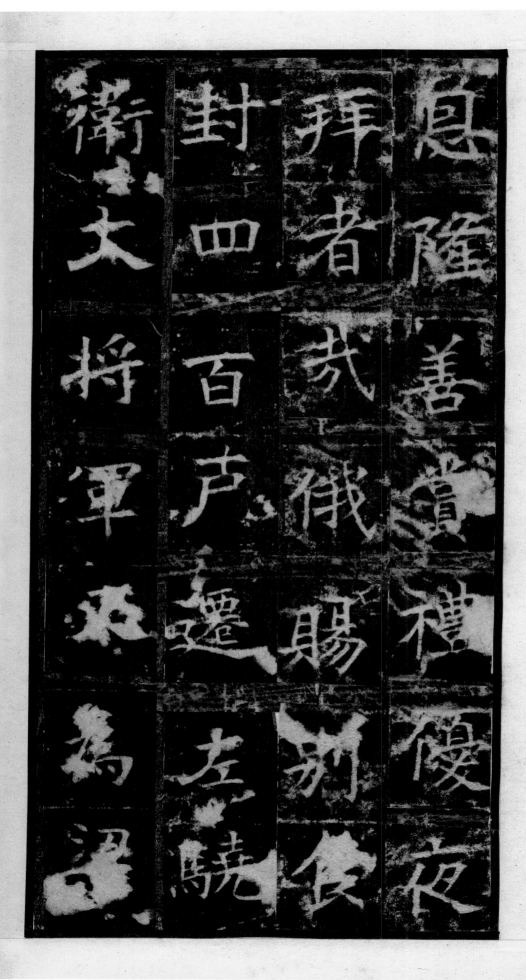

行軍討吐谷渾丁

都督文統承風道

以　官撿授康州

通　　百　又

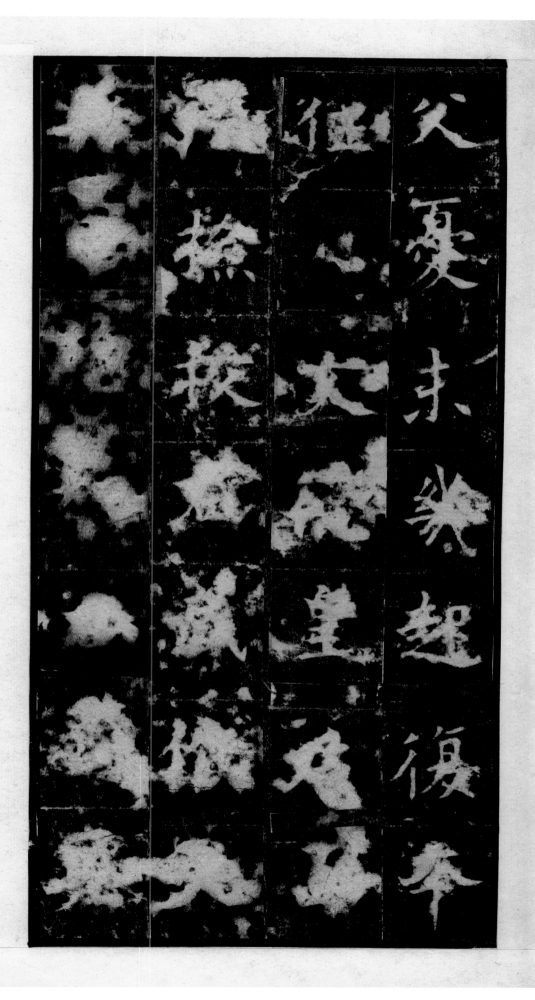

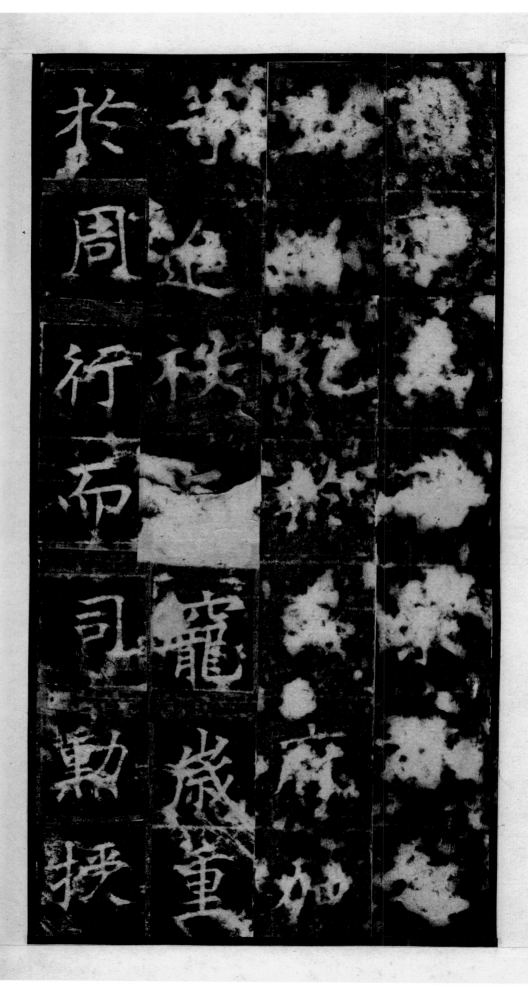

扵　周　行　而　司　勤　捄

延　袟　寵　歲　董

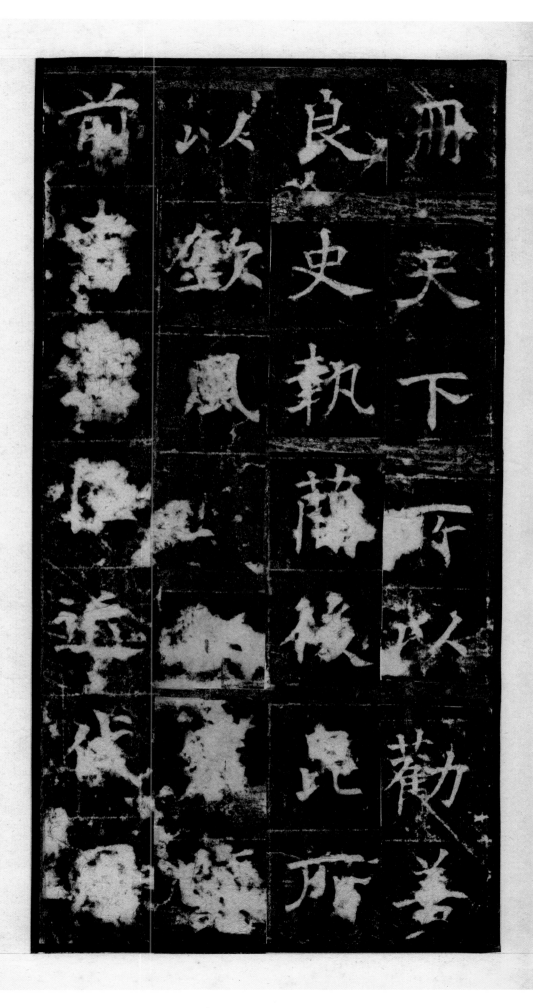

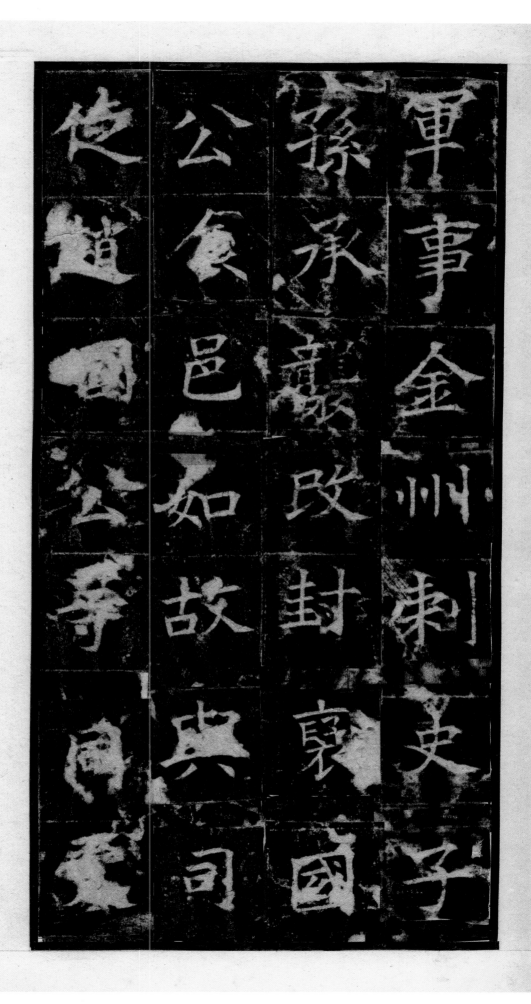

軍事金州刺史子
孫承襲改封襄國
公食邑如故兵司
使道國公尋同三

齊聲內典鈞陳

與辛趙而方軌非

聖帝不能疇茂績

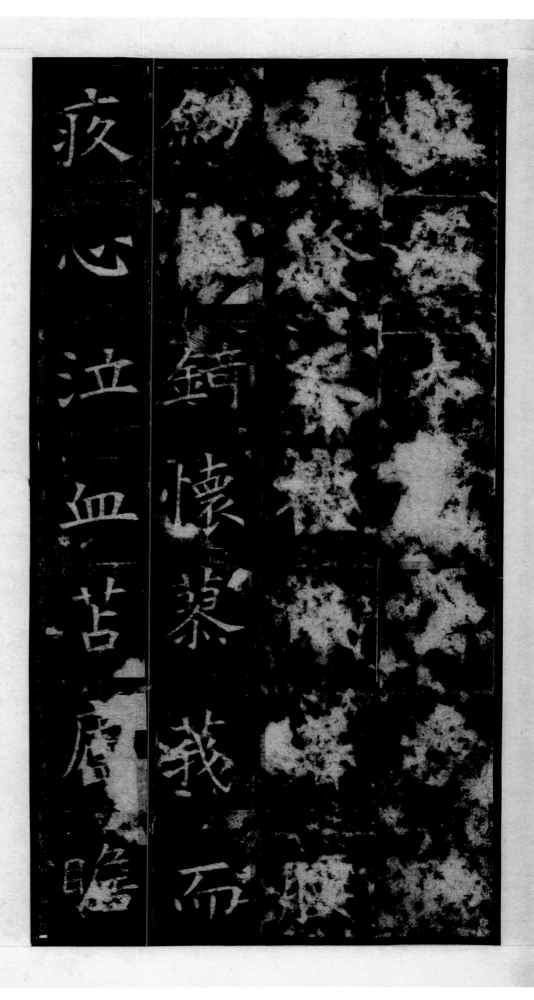

疚心泣血苦廬臨

鏑懷纂戴而

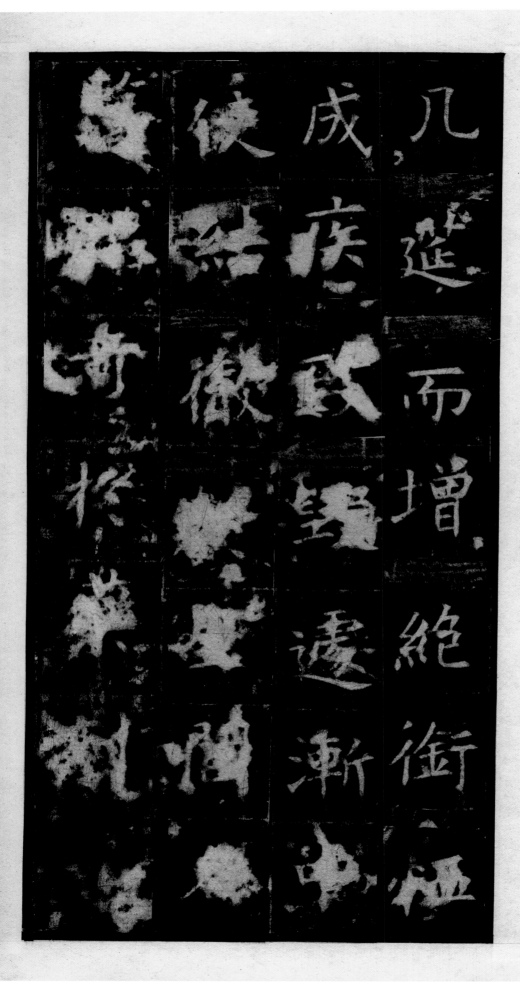

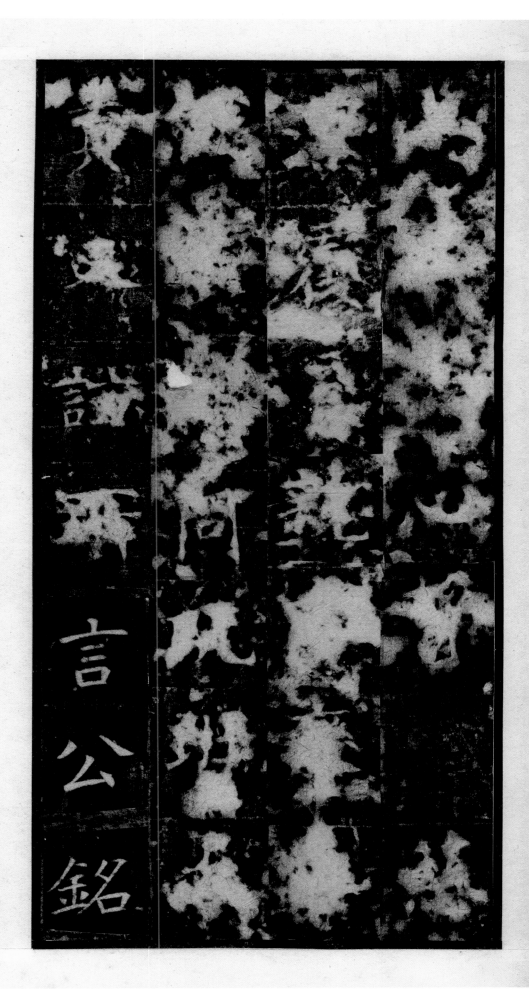

言公銘

戴恩私對揚忠
到城郢之志盡惟
楚臣慎之之言守
魈和員子與

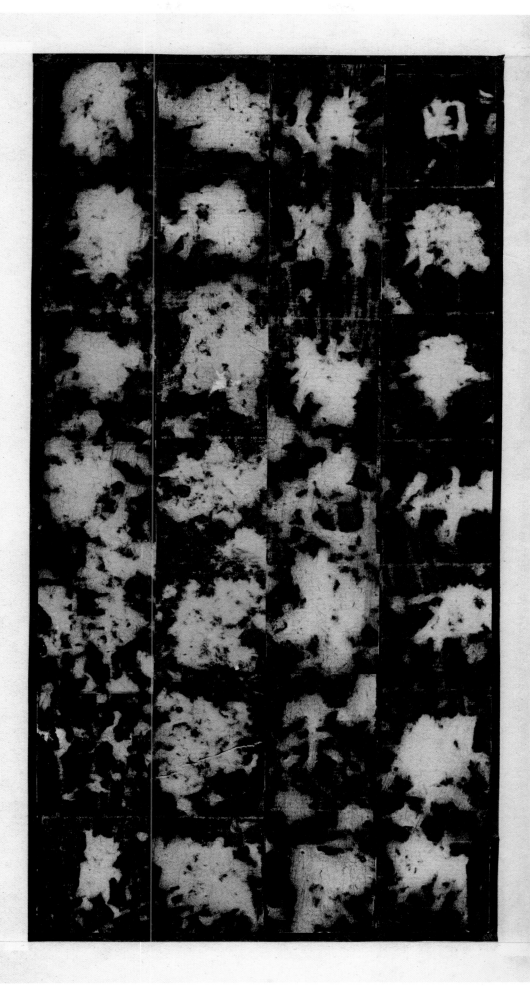

八日薨於京師之

醴泉里苐春秋卅

五上情深悼傷

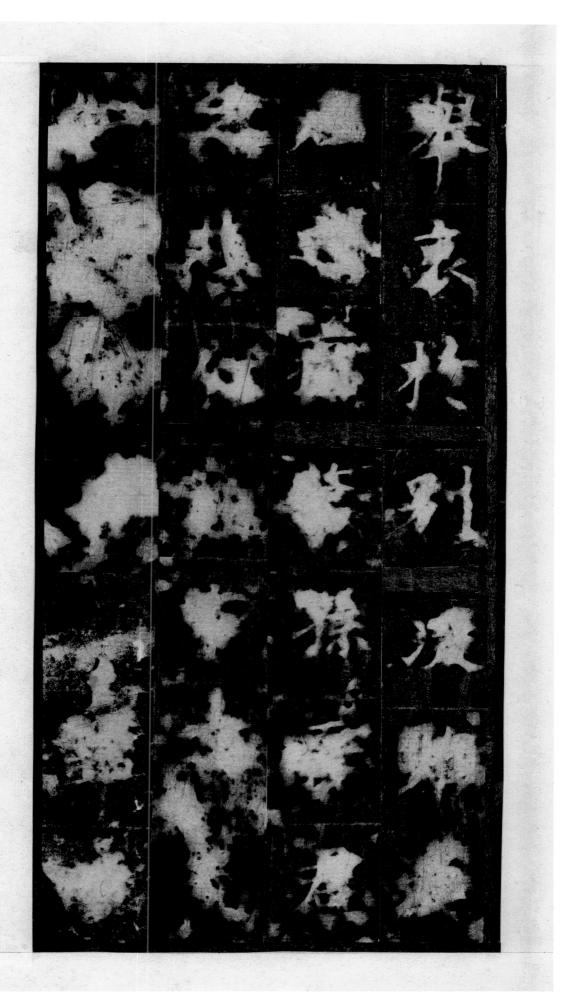

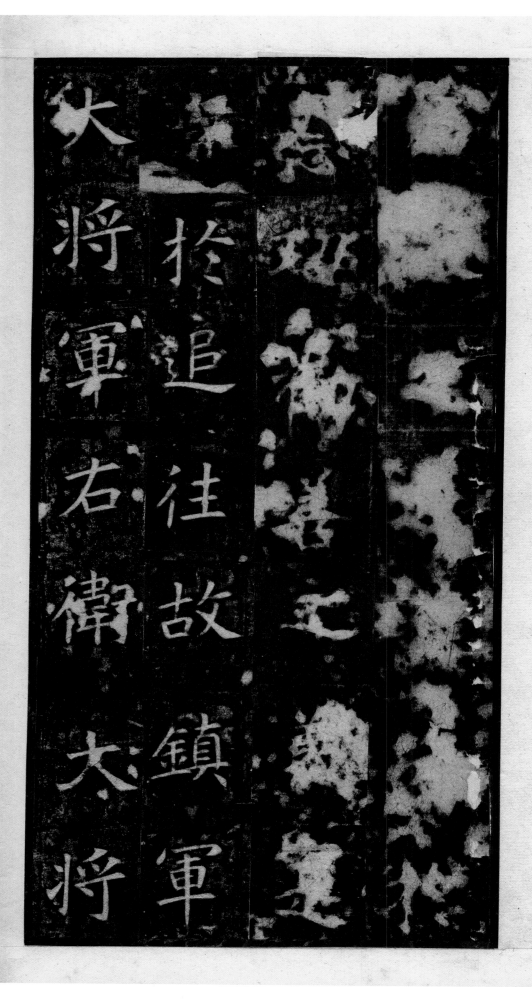

大於
將追
軍往
右故
衛鎮
大軍
將

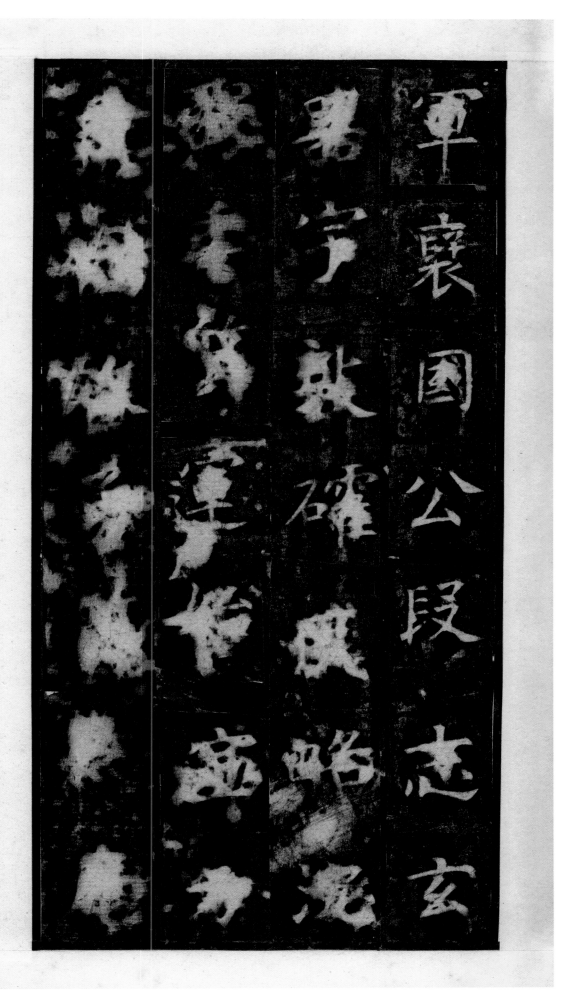

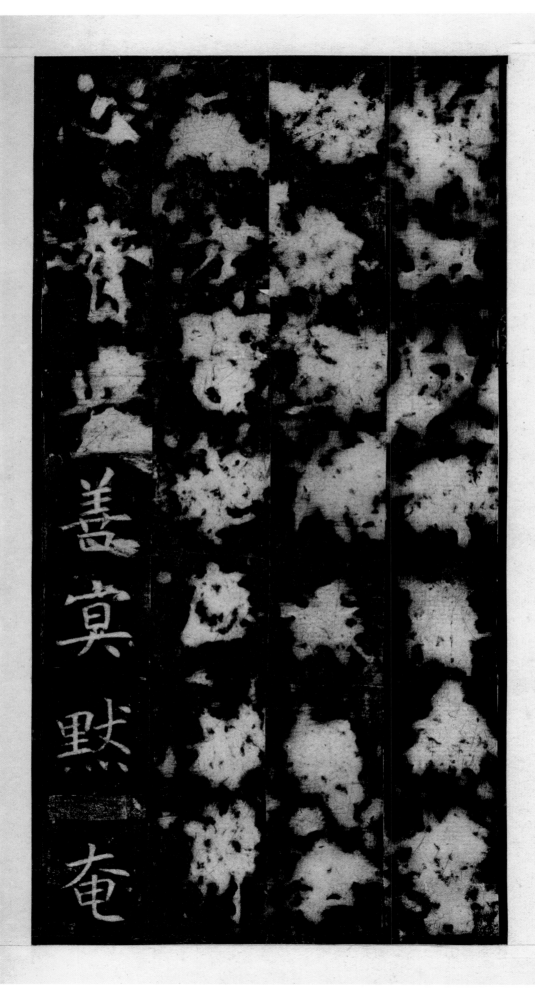

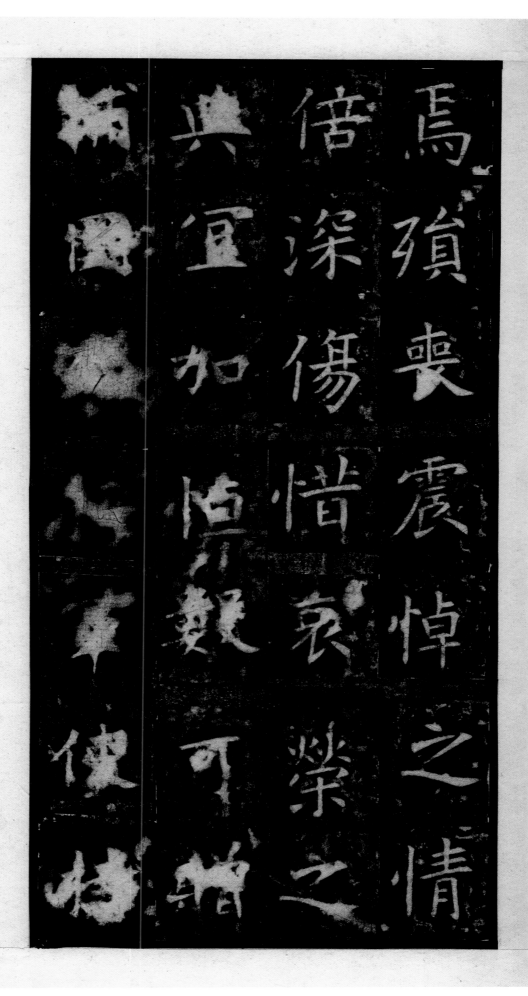

焉殞喪震悼之情

倍深傷惜哀榮之

共匡加惆𢢔可贈

[]軍使持[]

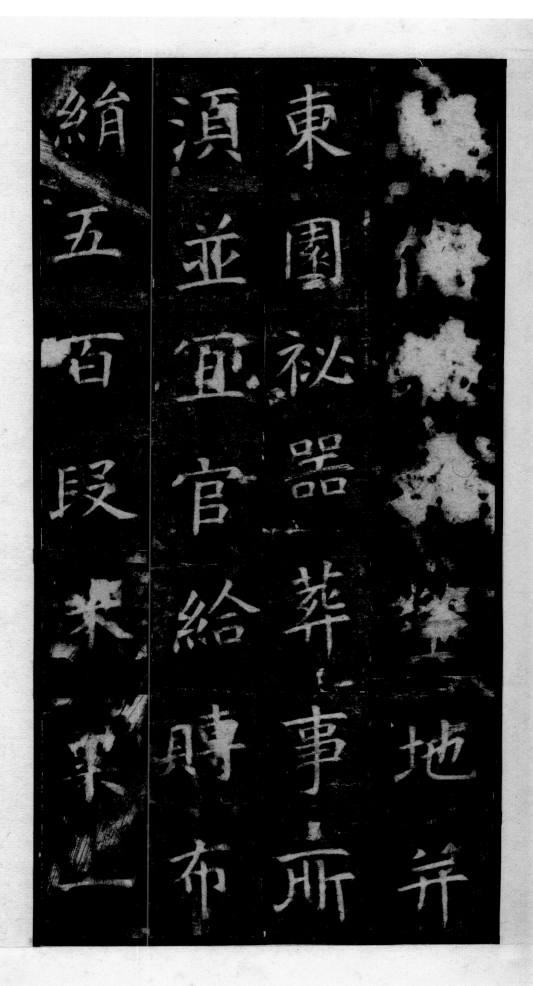

東園祕器葬事所

湏並宜官給賻布

地并

絹五百段來來

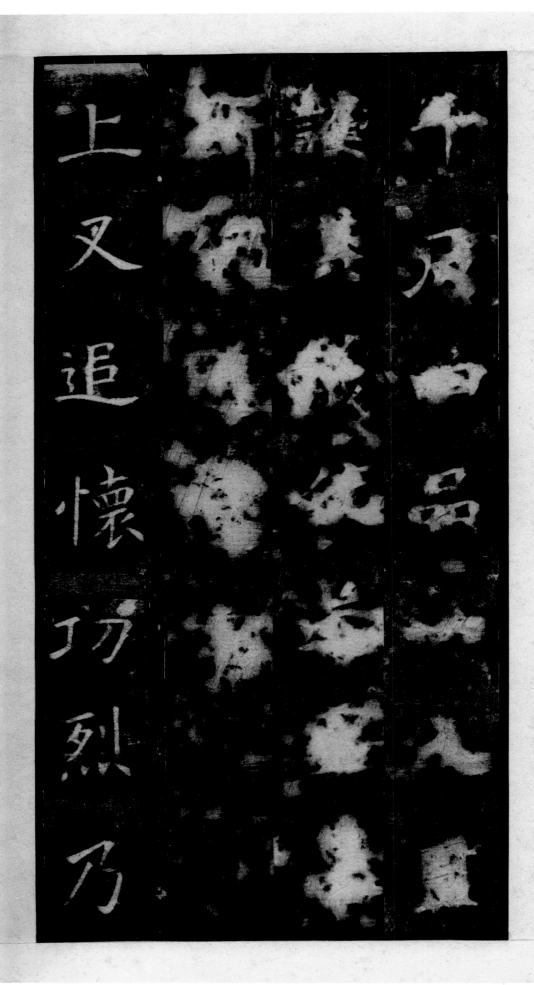

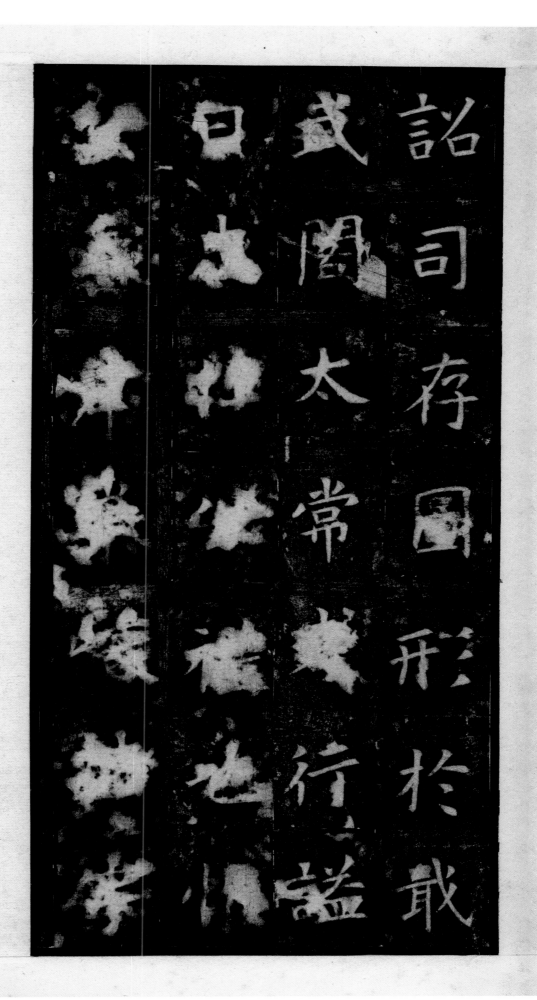

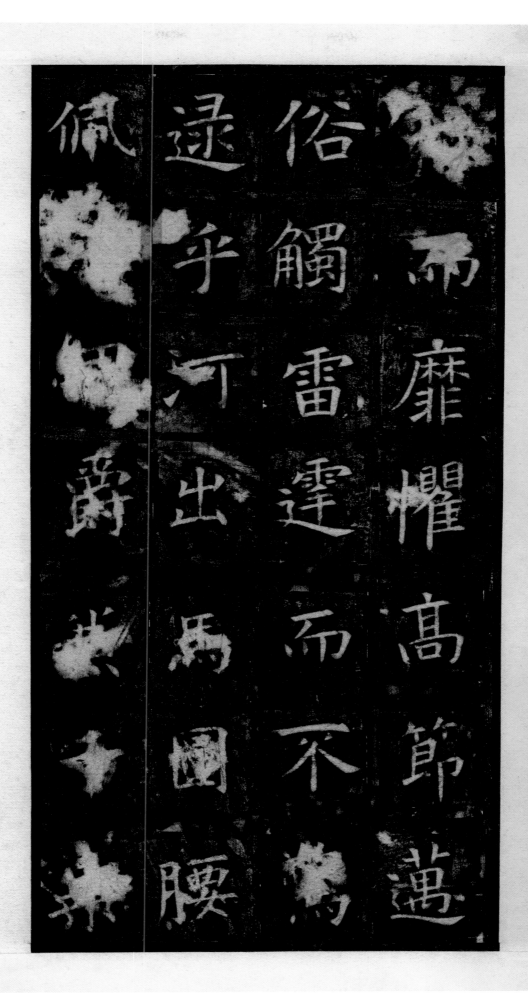

佩□□爵□□□

逮乎可出馬□國腰

俗觸雷霆而不□

而靡懼高節邁

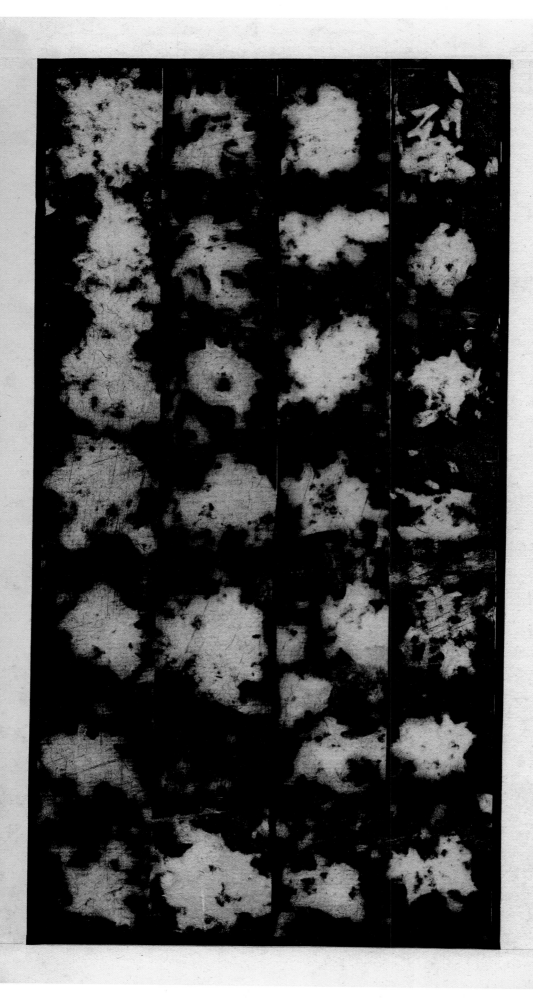

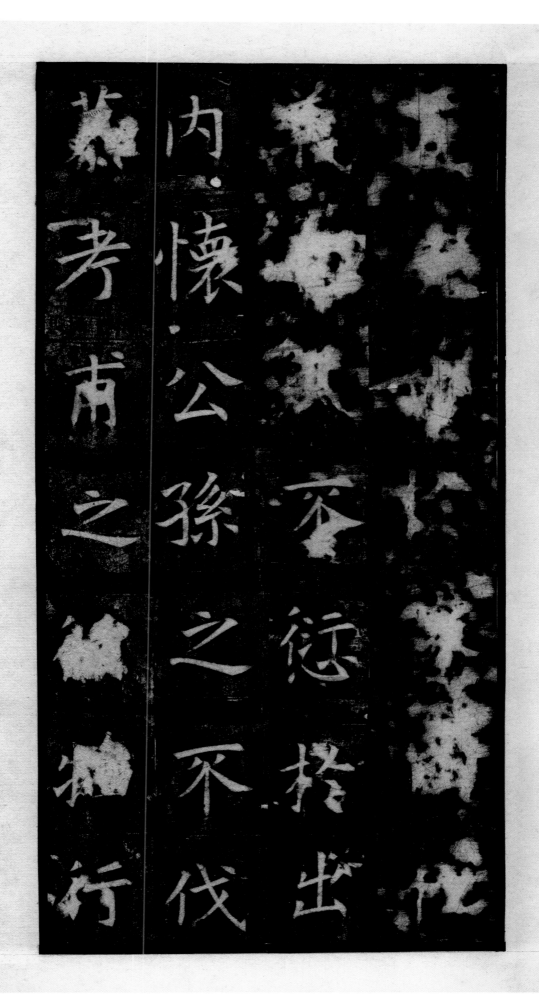

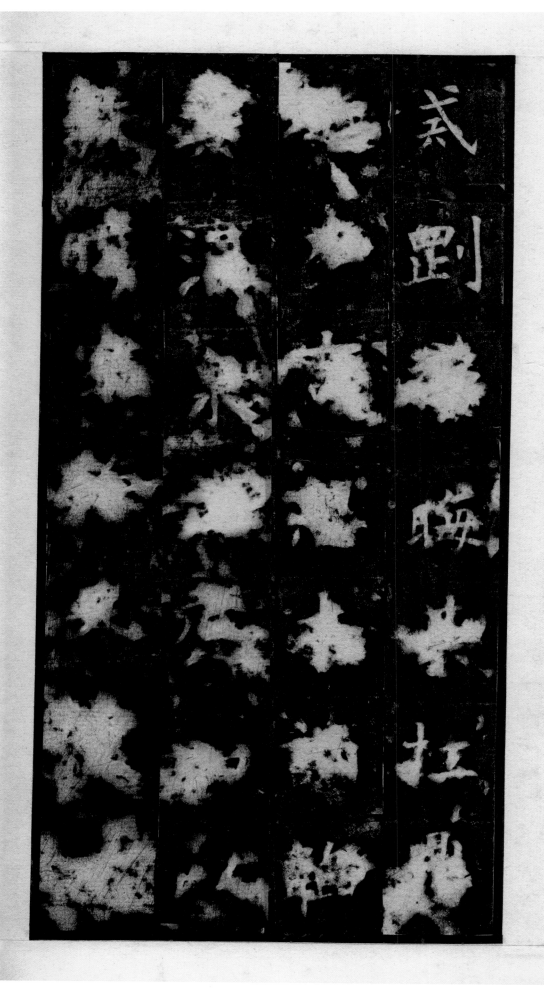

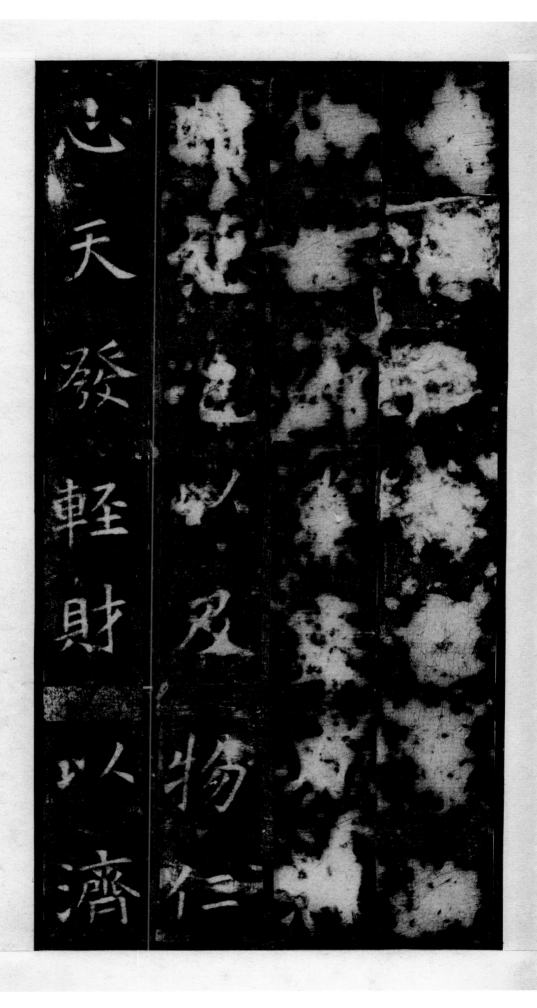

志天發輕財以濟

以 及 物 仁

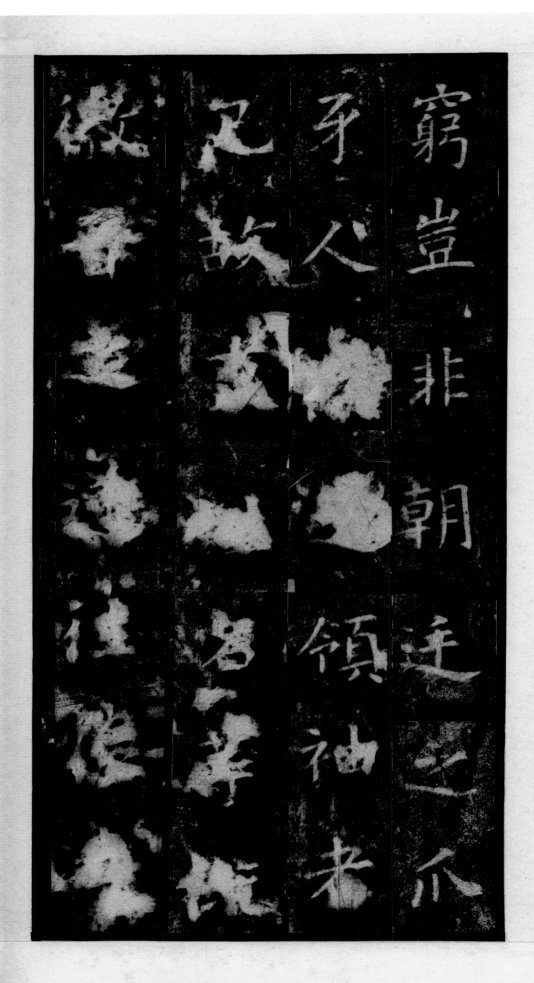

窮豈非朝迁以

乎人領袖者

足故□□□華

微□□達□□

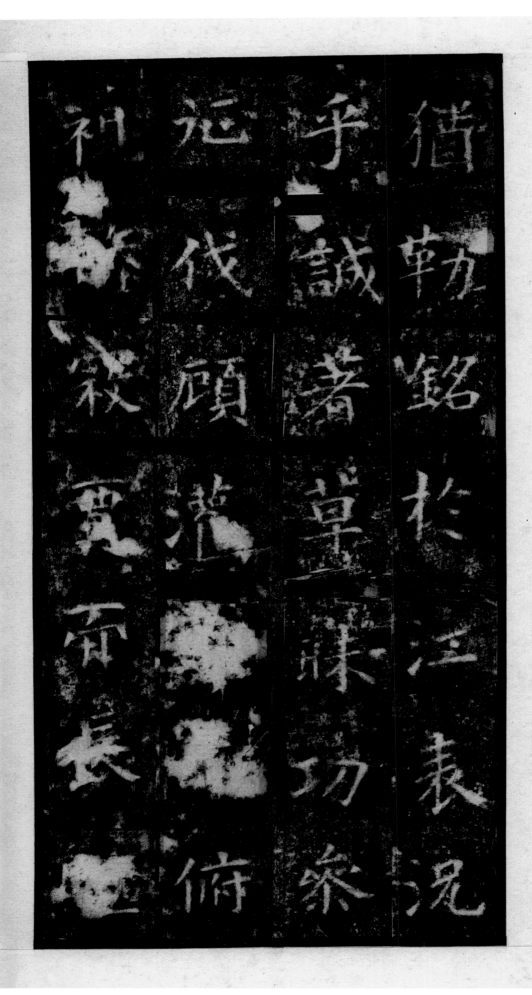

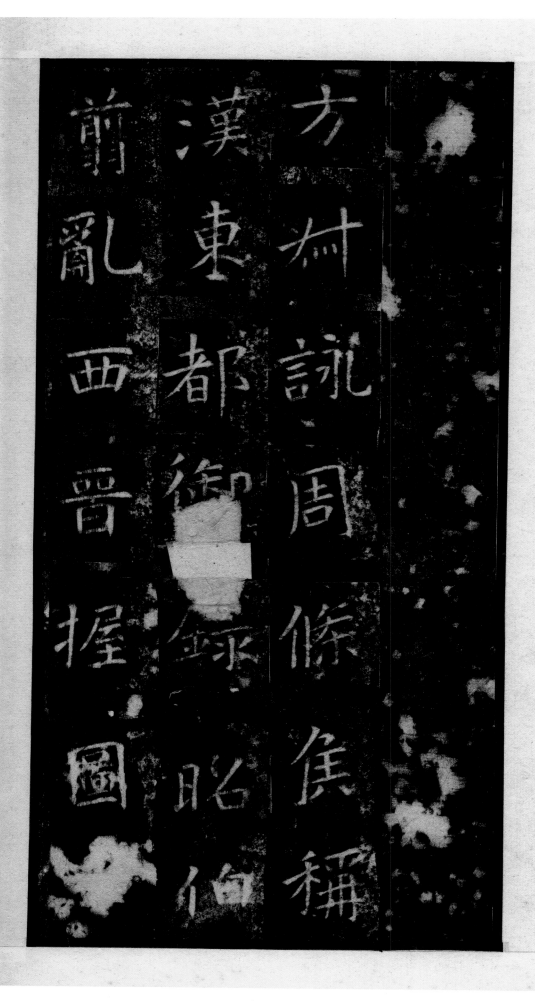

方州詠周條隽稱

漢東都御錄昭伯

前亂西晉握圖

闓主業肇建帝道

既融筞名若水扱

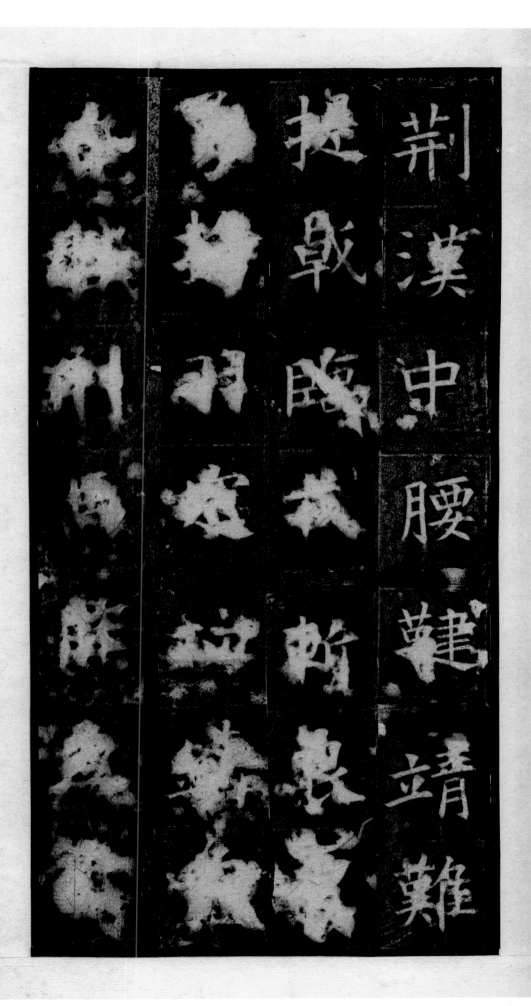

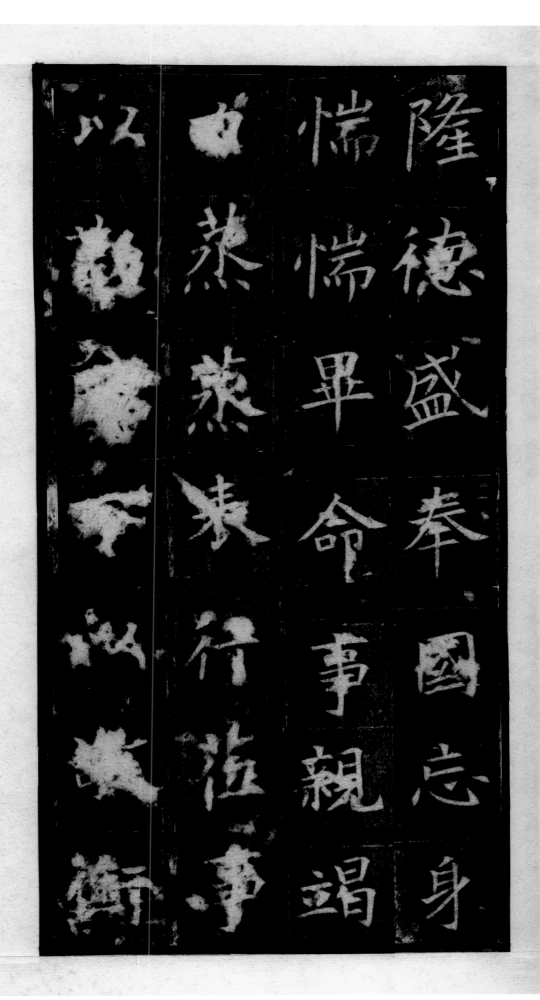

隆德盛奉國忘身
惴惴畢命事親竭
甘蒸蒸表行游事
以　　　以　衡

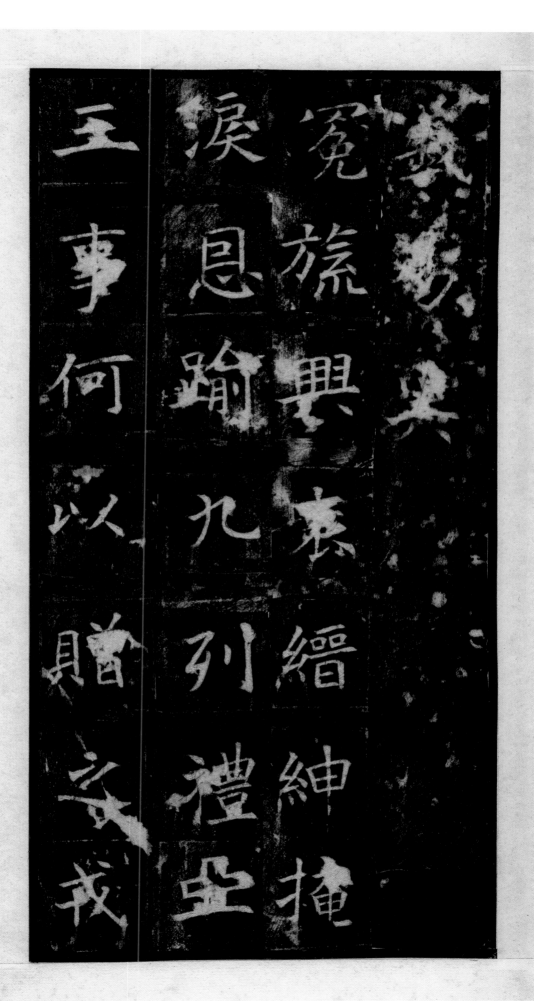

段志玄（五九八—六四二），名雄，字志玄，以字行，齊州鄒平（今山東濟南）人，唐朝名將，凌烟閣二十四功臣之一。早年從高祖自太原起兵，追隨李世民平定王世充，官纍升至秦王府右二護軍。玄武門之變時，段志玄拒絶太子李建成的收買，助李世民登上帝位。後升任左驍衛大將軍，封樊國公。貞觀年間，段志玄擔任西海道行軍總管，征討吐谷渾，後升任右衛大將軍，改封褒國公，世襲金州刺史。貞觀十六年（六四二），段志玄病逝，追贈揚州都督，謚號忠壯。

《段志玄碑》爲昭陵名碑之一，刻于唐貞觀十六年。原碑立于禮泉縣昭陵鄉莊河村北段志玄墓前，一九七五年移入昭陵博物館，現存昭陵碑林第一室。

碑爲螭首，身首高三百三十四厘米，下寬一百零五厘米，厚三十五厘米。額篆題「大唐故右衛大將軍揚州都督段公之碑」。碑文楷書，三十二行，行六十五字。碑中部以下文字鑿損較甚。此碑不知撰書人姓名，書法受隋楷影響，用筆俊秀精整，沉著含蓄，或方或圓，章法舒朗，書風頗近虞、歐。端嚴秀勁中時出隸書筆意，頗有六朝書之古趣，爲初唐楷書名作。

釋　文

大唐故右衛大將軍揚州都督段公之碑。

唐故輔國大將軍右衛大將軍揚州都督（褒）忠壯公□公碑銘。

蓋聞經邦致治，必資輔相之士；折衝禦侮，實賴將帥之臣。是以尚父鷹揚，……聲稱頌騰芳史册，存與日月争暉，没與金石不朽。

至於拔萃著美，搴旗馳譽，繼雲□□□□驊騮□□軌，其唯忠壯公乎？

公諱……志……人也。若夫□宗隱嶙，崇基冠於衆丘，長河浩汗，洪源導於積石。是以庭堅作□，□周□伯陽之教，千木作師，東海□經明之績。焕乎方策，豈不□歟？祖□□□□□□□州□字德元□俗政洽唯良。考偃師，散騎常侍益都縣開國公，贈洪州都督八州諸軍事謚信公勤邁□□功□□□□極之秀氣□□□□□□□□□□□□□□□□□□□□□□□□□□□□孝□踐□基於忠烈□表瑰奇，器量宏遠。峨

峨焉猶曾峰之時嵩霍，滔滔焉若清流之澄江漢，故能齠年立志，冠歲□名。質性方直，□□於汲黯交結，□□□□□□□□識基於是矣！高

業□薄伐遼左，公占募從征，年始十四。夫兵戰，凶危也；遼磧，退阻也。童牙而從兵戰，忘□而涉遼磧，□□□□□□□□□□□□□□□□頭朝散大

祖道逾湯武，□□□□。今上地兼魯衛，爰始登庸。公附翼方舉，攀光旭旦，委質邁奔走之臣，就列逾蜀漢，□□□□□□□□□□□□□□永□茂

夫從上破西河□朝□□□破□老□於霍□遷銀青光祿大夫。昔舞陽策名，從沛邑而力戰；子衛效命，臨昆陽而先登。□□□□□□□□□□□□□

勳，方駕前烈□與□□劉文靜破□□屈突通縈遷□光祿□□□□□□濟縣侯食邑□千戶。又從上討薛舉、劉武周，以功授樂□□□□□□□□□□□□

游府驃騎將軍，進封武安郡公，食邑并前二千戶。公勇冠三軍，氣高□戰□馬電發，則□必□則□是以紆金章於□□□□□□□□□□□□□□

岩廊，苞舉樊酈，分桓珪於奧壤，牢籠寇鄧。君子以爲宜哉！又從上□王世充□□第一□□授□□尋□□□□□□□□□□□□□□□□召於

上初踐少陽，無忘惟舊，除左虞候率。及膺寶命，言念嘉庸，拜左驍衛將軍。若乃盡□□□□□□□□□□□□□□□□□□□□□□□□

往□□□□□令孰能恩隆善賞，禮優夜拜者哉？俄賜別食，封四百戶，遷左驍衛大將軍，又爲梁州□□使雍岐□州□□□□□□□□□□□□

之如□焉。又丁母憂，□□□公，食邑⋯⋯食封□戶通前□百戶。又以官檢校原州都督，又統承風道行軍討吐谷渾。丁父憂，未幾起□□□□□□□□

漸。中使結轍於□問□□□□奇於藥劑□鑾□□□□□□□□紀於□府加等進秩，□寵歲重於周行。而司勳授冊，天□□□□□□□□□□□□□□

復本任。文德皇后□□檢校□□□□心脊慈深覆育親□鑾□□□□同既班□貴又詣所言公銘戴恩私，對揚忠到。城郢之□□□□□□□□□□

下所以勸善；良史執簡，後昆所以欽風□□□□覽前書□惟近代□□□□□□□□□同禮□著□劍□錡懷蓼莪而疾心；泣血苦廬，瞻几筵而增絕。衡恤成疾，致毀遽

事金州刺史，子孫承襲。改封襃國公，食邑如故。與司徒趙國公等同受冊命。從□□陵□檢校武□大將軍。尋遷□衛大將軍□□特□金□諸軍

□□□□□齊聲內典鉤陳，與辛趙而方軌，非聖帝不能疇茂績，非奇才不能取高位。于是見君臣之合契，唱和□□□□□□□□□□□□□□

日，薨於京師之醴泉里第，春秋卌五。上情深悼傷，舉哀於別次。雖□□□之痛□孫□君之悲仁祖，方之□□□□□□□□□□以貞觀十六年□月十八

□於麓□□勤□□□□□方□□歷永寄心脊，與善冥默，奄焉殞喪。震悼之情，倍深傷惜，哀榮之典，宜加恒數。□□□□□□□□□□□□□之

□□於念功勸善之□實深於追往。故鎮軍大將軍、右衛大將軍、襃國公段志玄，器宇敦確，風略沉毅。委質運始，宣力□□效勇

可贈輔國大將軍使持節都督揚和□潤常□□七州諸軍事□□□□□官□□□□於昭陵□□□□塋地并東園秘器。葬事所須，并宜

官給。賻布絹五百段、米粟一千石。四品一人監護。其儀仗送至墓所，仍送□事上又追懷功烈，乃詔司存，圖形於戢武閣。太常考

行，諡曰『忠壯公』，禮也。

惟公氣岸崇峻，□宇□深□樹幡旗□懷□□□□□□□□□□□□猛志□□托貔貅而靡懼；高節邁俗，觸雷霆而不驚。

逮平河出馬圖，腰佩□紐，爵兼千乘。裂□□之膏腴，位□□□漢庭之榮寵，□□□□□□□□之道剋□於家國仁

義之風，不愆於出內，懷公孫之不伐，慕考甫之循墻。行戒剛强，晦其扛鼎之力；言思木訥，韜其涌泉之慮。加以敦睦宗族，

□□□□□□□□□□□□鄉黨□□□恕已以及物；仁心天發，輕財以濟窮。豈非朝廷之爪牙，人□之領袖者已！故吏□□名等慨

徽音之遂往，□遺愛而□□□請書□□□□□□□□□□碑于□□□□□猶勒銘於江表。況乎誠著草昧，功參征伐。顧

灌、絳而俯視，軼寇、賈而長驅。豈可使改名之□有□□□□□□□□之□□□□□為□頌曰：

方叔詠周，條侯稱漢。東都禦録，昭伯翦亂。西晋握圖，□治作翰。美矣人杰，於焉□□，奇節自然，瑰姿□發，

□□□□□□□方日月。氣薄霄漢，□高雲闕。王業肇建，帝道既融。策名若水，披荆漢中。腰鞬靖難，提戟臨戎。

斬良賈勇，括羽定功。鑄□□職刑馬□□□□□□□□□□□入□□□□之榮超張□許。志大心小，位隆德盛。奉國忘

身，惴惴畢命。事親竭力，蒸蒸表行。莅事以勤，臨下以敬。衡恤在疚，奪情□職。瘝□愈遲，毀□□□□□□□盡□藏舟難

□奔羲易昃。冕旒興哀，縉紳掩淚。恩逾九列，禮亞三事。何以贈之？戎章□備，何以送之？鉦車按轡，勒銘貞石，義兼庸器。

竹庵

二〇二一年一月

圖書在版編目（ＣＩＰ）數據

段志玄碑 / 小娜嬛館編. —— 杭州 : 浙江人民美術
出版社, 2023.4
（中國碑帖集珍）
ISBN 978-7-5340-9988-5

Ⅰ. ①段… Ⅱ. ①小… Ⅲ. ①楷書—碑帖—中國—唐
代 Ⅳ. ①J292.24

中國版本圖書館CIP數據核字（2023）第058862號

策　劃　蒙　中　傅笛揚
責任編輯　楊海平
責任校對　錢偎依
責任印製　陳柏榮

段志玄碑
（中國碑帖集珍）

小娜嬛館　編

出版發行　浙江人民美術出版社
　　　　　（杭州市體育場路347號）
經　　銷　全國各地新華書店
製　　版　浙江新華圖文製作有限公司
印　　刷　浙江海虹彩色印務有限公司
版　　次　2023年4月第1版
印　　次　2023年4月第1次印刷
開　　本　787mm×1092mm　1/12
印　　張　7.333
字　　數　55千字
書　　號　ISBN 978-7-5340-9988-5
定　　價　65.00圓

如發現印刷裝訂質量問題，影響閱讀，
請與出版社營銷部（0571-85174821）聯繫調換。